KU-796-266

Script and Cursive Alphabets

100 Complete Fonts

Selected and Arranged by

Dan X. Solo

from the
Solotype Typographers Catalog

Dover Publications, Inc., New York

Copyright © 1987 by Dover Publications, Inc.
All rights reserved under Pan American and International Copyright Conventions.

Published in Canada by General Publishing Company, Ltd., 30 Lesmill Road, Don Mills, Toronto, Ontario.

Published in the United Kingdom by Constable and Company, Ltd., 10 Orange Street, London WC2H 7EG.

Script and Cursive Alphabets: 100 Complete Fonts is a new work, first published by Dover Publications, Inc., in 1987.

DOVER *Pictorial Archive* SERIES

This book belongs to the Dover Pictorial Archive Series. You may use the letters in these alphabets for graphics and crafts applications, free and without special permission, provided that you include no more than six words composed from them in the same publication or project. (For any more extensive use, write directly to Solotype Typographers, 298 Crestmont Drive, Oakland, California 94619, who have the facilities to typeset extensively in varying sizes and according to specifications.)

However, republication or reproduction of any letters by any other graphic service whether it be in a book or in any other design resource is strictly prohibited.

Manufactured in the United States of America
Dover Publications, Inc., 31 East 2nd Street, Mineola, N.Y. 11501

Library of Congress Cataloging-in-Publication Data

Script and cursive alphabets.

(Dover pictorial archive series)
1. Type and type-founding—Script type. 2. Type and type-founding—Cursive type. 3. Printing—Specimens. 4. Alphabets. I. Solo, Dan X. II. Solotype Typographers. III. Series.
Z250.5.S4S64 1987 686.2′24 86-24266
ISBN 0-486-25306-6

Adscript

A B C D E F G H

I J K L M N O P

Q R S T U V W

X Y Z &

a b c d e f g h i j

k l m n o p q r s t

u v w x y z

1 2 3 4 5 6 7 8 9 0

Album Script

ABCDEFGHI

JKLMNOPQRS

TUVWXYZ

abcdefghijklmnopqrstuvwxyz

&

1234567890

Amazone

A B C D E F G H
I J K L M N O P Q
R S T U V W X
Y & Z

abcdefghijklmnopqrstu
vwxyz

1234567890

Arabella

A B C D E F G H

I J K L M

N O P Q R S T U

V W X Y Z

♡

a b c d e f g h i j k l m n o p q

r s t u v w x y z

1 2 3 4 5 6 7 8 9 0

Arabella Initials

A B C D E

I G H I J

K L M N

O P Q

R S T U V

W X Y Z

Ariston Light

A B C D E F G
H I J K L M N O
P Q R S T U V
W X Y Z

&

a b c d e f g h i j k l m n o
p q r s t u v w x y z

1 2 3 4 5 6 7 8 9 0

Artscript

ABCDEFGHIJK
LMNOPQRSTUV
WXYZ

abcdefghijklmnopqrstuvw
xyz 1234567890

a c d e h k l m n s
t u y z

Bank Script

A B C D E F
G H I J K L M
N O P Q R S T
U V W X Y Z

a b c d e f g h i j k l m n o
p q r s t u v w x y z

1 2 3 4 5 6 7 8 9 0

Bernhard Cursive Bold

ABCDEFG
HIJKLMN
OPQRST
UVWXYZ

abcdefghijklmnopqr
stuvwxyz

1234567890

Bernhard Tango

A B C D E F G
H I J K L M N
O P Q R S T U V
W X Y Z

abcdefghijklmno
pqrstuvwxyz

1234567890

Bernhard Tango Swash Initials

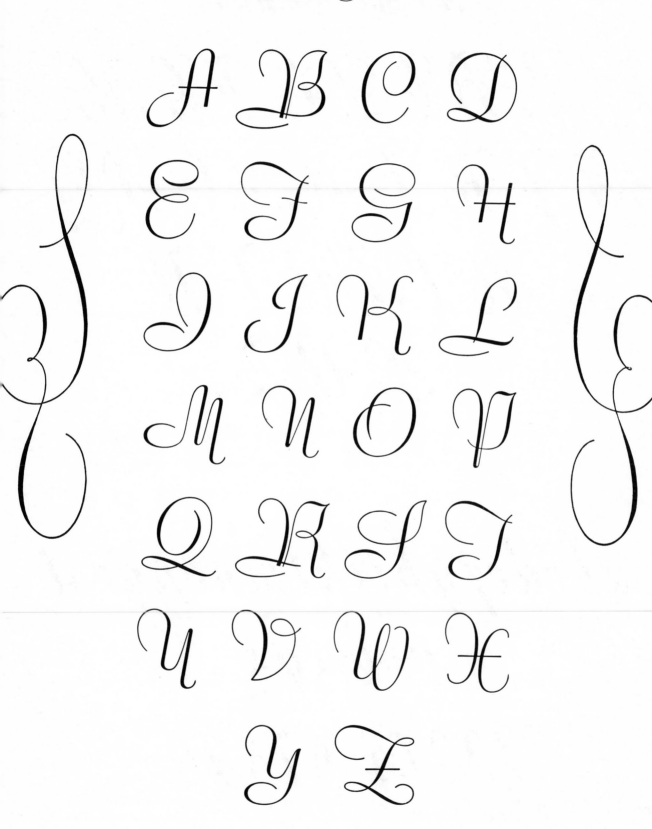

Bolina Condensed

A B C D E F G H
I J K L M N O P Q
R S T U V W
X Y Z

abcdefghijklmnopqrst
uvwxyz
12345 67890

Boulevard Script

A B C D E F G

H I J K L M

N O P Q R S T

U V W X Y Z &

abcdefghijklmnopq
rstuvwxyz 1234567890

e k m n t z

Cantate

A B C D E F G

H I J K L M

N O P Q R S

T U V W X Y

& Z

abcdefghijklmno

pqrstuvwxyz

1234567890

Caprice

ABCDEFGH
IJKLMN
OPQRSTUV
WXYZ

abcdefghijklmnopqrstuvwxyz

& 1234567890

Carpenter

ABCDEFG
HIJKLM
NOPQRST
UVWXYZ

&

abcdefghijklm
nopqrstuvwxyz
1234567890

Centennial Script Fancy

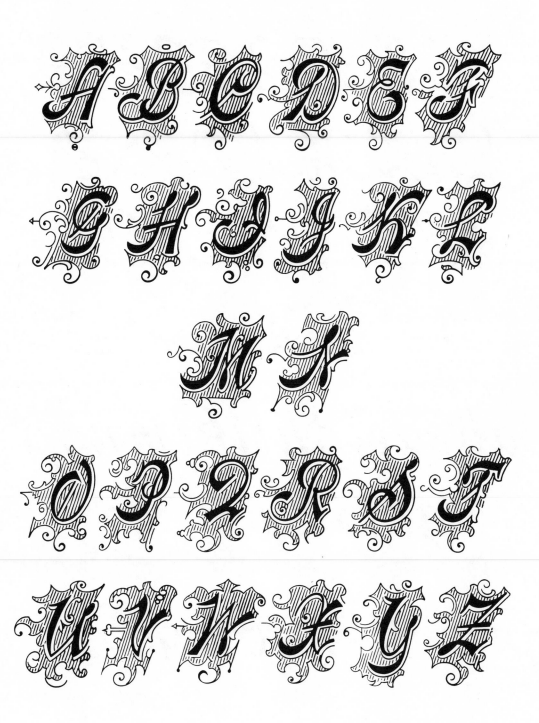

Centennial Script Plain

A B C D E F G H I
J K L M N O P Q R
S S T U V W X Y Z
& R & P A

a b c d e f g h i j k l m n o p
q r r s t u v w x y z

1 2 3 4 5 6 7 8 9 0

Charm Light

ABCDEFG

HIJKLM

NOPQRST

UVWXYZ

&

abcdefghijklmno

pqrstuvwxyz

1234567890

Chopin Script

A B C D E F G

H I J K L M

N O P Q R S T

U V W X Y Z

abcdefghijklmnopqrs
tuvwxyz

1234567890

Cigno

ABCDEFGHI
JKLMNOPQR
STUVWXYZ

&

abcdefghijklmnopqr
stuvwxyz

1123456 77890

Civilité

ABCDEFGH
HIJKLMMNO
PQRSTUV
WXYZ
&

aabcddeefggḣhijkllmm
nnyoppqrsttuvɓwxyyz
ʋw 1234567890 ʃ

Commercial Script

ABCDEFGH
IJKLMNOPQR
STUVWXYZ
&

abcdefghijklm
nopqrstuvwxyz

1234567890

CONSTANZE

ABCD

EFGHIJK

LMNOP

QRSTUVW

XYZ

Coronet Light

ABCDEFGHI
JKLMNOPQRST
UVWXYZ
&

abcdefghijklmnopqrstuvwxyz

1234567890

Cyclamen

A B C D E F G

G H I J K L L

M N O P Q R S

S T U V V W

W X Y Z

a b b c d d e f f g h h i j k l l m

n o p q r r s s t u v w x y z

1 2 3 4 5 6 7 8 9 0

Diana Light

ABCDEFGH
IJKLMNOP
QRSTUVWX
Y&Z

abcdefghijklmnop
qrstuvwxyz
1234567890

Diane

A B C D E F G

H I J K L M N

O P Q R S T U

V W X Y Z

abcdefghijklmnopqrs

tuvwxyz

1234567890

Discus

ABCDEF GH
IJKLMNOP
QRSTUVWX
Y&Z

abcdefghijklmnopqrstuv

wxyz ffffifflfft s ll tt tz

1234567890

Engrossing Script

ABCDEFGH
IJKLMNOPQRS
TUVWXYZ

&

abcdefghijklmnopqrstuvwxyz

1234567890

Excelsior Script Semi Bold

A B C D E F G H I

J K L M N O P Q R

S T U V W X Y Z

&

a b c d e f g h i j k l m n o p q r s t u v

w x y z 1 2 3 4 5 6 7 8 9 0

Figaro

A B G D E F L H I
J K L M N O P 2 Q R
S F U V W X Y Z

a b c d e f g h i j k l m n o p q

r r s t u v w x y z

1 2 3 4 5 6 7 8 9 0

Flair

ABCDEFG
HIJKLMNO
PQRSTUV
WXYZ

&

abcdefghijklmnopq
rstuvwxyz

1234567890

Forelle

ABCDEFGHIJ

KLMNOP

QRSTUVW

XYZ

&

abcdefghijklmnopqrstuv

wxyz fiflæœ

1234567890

French Script

ABCDEFGHI
JKLMNOPQR
STUVWXYZ&

abcdefghijklmnopqr
stuvwxyz

1234567890

Gloria

ABCDEFGHI
JKLMNOPQR
STUVWXYZ

&

abcdefghijklmnop
qrstuvwxyz

1234567890

Goddess Script

ABCDEFGH

IJKLLLMN

OPQRSTUVW

XYZ

&

abcdefghijklmnopp

qrstuvwxyz

$1234567890¢

Grayda

ABCDEFGHI
JKLMNOPQR
STUVWXYZ

abcdefghijkl
mnopqrstuvwxyz

1234567890

Grayda Initials

A B C D E F Y

G H I J K L

M N O P Q

R S T U V

W X Y Z

Hallmark Script

ABCDEFGHI
JKLMNOPQR
STUVWXYZ
&
abcdefghijklmnop
qrstuvwxyz

1234567890

Hannover

ABCDEFGHIJ
KLMMNOPQRST
UVWXYZ

abcdefghijklmn
opqrstuvwxyz

1234567890

Helvetica Cursive

ABCDEFGHI
JKLMNOPQRS
TUVWXYZ
&

abcdefghijklmnopqr
stuvwxyz

1234567890

Hispania Script

ABCDEFGH
IJKLMNOPQ
RSTUVWXYZ

&

abcdefghijklmnop
qrstuvwxyz

1234567890

Holly

ABCDEFG
HIJKLMNO
PQRSTU
VWXYZ
&

abcdefghijklm
nopqrrsstuvwxyz

1234567890

Hortensia

A B C D E F G H

I J K L M N O P Q

R S T U V W X Y Z

a b c d e f g h i j k l m n

o p q r s t u v w x y z

1 2 3 4 5 6 7 8 9 0

Hughson

ABCDE79

HIJKLMNOP

QRSTUV

WXYZ

&

abcdefghijklmnopqrstuvwxyz

1234567890

Hunter Script

A B C D E F G H
I J K L M M N O
P Q R S T U V W
X Y Z

&

abcdefghijklmnopqrstuvwxyz

1234567890

Juliet

A B C D E F G
H I J K L M N O
P Q R S T U V
W X Y Z

&

abcdefghijklmnopqrstuv
wxyz

1234567890

Kaufmann Script

A B C D E F G H

I J K L M N O P Q R

S T U V W X Y Z

abcdefghijklmnop

qrstuvwxyz

$1234567890&

Khayyam

ABCDEFGHIJ
KLMNOPQ
RSTUVWXYZ
&

abcdefghijklmnopqrst
tuvwxyz

1234567890

Kleukens=Scriptura

A B C D E F G

H I J K L M N N

N O O P Q Q Qu R

S T U D V W W

X Y Z

a b c d e f g h i j k l m n o

p q r ſ s t u v w x y z &

1 2 3 4 5 6 7 8 9 0

Kleukens=Scriptura Initials

A B C D E F
G H I J K L M
N O P Q R S
T U V W
X Y Z

Kunstler Bold

A B C D E F G H I
J K L M N O P Q R S
T U V W X Y Z &

abcdefghijklmn

opqrstuvwxyz

1234567890

Legende

ABCDEFG
HIJKLM
NOPQRS
TUVWXYZ

abcdefghijklmno
pqrstuvwxyz
1234567890

Liberty

ABCDEFGH

IJKLMNOP

QRSTUVW

XYZ

&

abcdefghijklmnopqrstuvwxyz

1234567890

Louisa

A B C D E F G
H I J K L M
N O P Q R S T
U V W X Y Z

·

a b c d e f g h i j k l m n
o p q r r s t u v w x y z

1 2 3 4 5 6 7 8 9 0

Madisonian

ABCDEFGH
IJKLMNOPQR
STUVWXYZ

&

abcdefghijklmno
pqrsstuvwxyz

1234567890

Manuscript

A B B C D E F G

G H I I J K L M

M N O P Q R S

T U V W W X Y Z

a b c d e f f g h i j k

l m n o p q r s t u v

w x y z

1 2 3 4 5 6 7 8 9 0

Marina

A B C D E F G H

I J K L M N O P Q R

S T U V W

X Y Z

&

abcdefghijklmnopqrstuv

wxyz

1 2 3 4 5 6 7 8 9 0

Mayfair Cursive

A B C D E F G H
I J K L M N O P Q
R S T U V W X Y
Z

abcdefghijklmnopqrst
uvwxyz

1234567890

Murray Hill

ABCDEFGH
IJKLMNOPQR
STUVWXYZ

&

abcdefghijklmnopqrstuvwxyz

1234567890

Offhand Script

ABCDEFGH
IJJKLMNO
PQRS
TUVWXYZ

&

abcdefghijklmnoop
pqrstuvwxyz

1234567890

Orion Script

A B C D E F G H I J K

L M N O P Q R S T

U V W X Y Z

&

a b c d e f g h i j k l m n o p q

r s t u v w x y z

1 2 3 4 5 6 7 8 9 0

Pantagraph Script

ABCDEFGHI

JKLMNOPQRS

TUVWXYZ

&

abcdefghijklmnopqr

stuvwxyz

1234567890

Pantagraph Script No. 2

ABCDEFGHI
JKLMNOPQRS
TUVWXYZ
&
abcdefghijklmnopqr
stuvwxyz
1234567890

Pantagraph Script No. 3

ABCDEFGHI

JKLMNOPQRS

TUVWXYZ

&

abcdefghijklmnopqr

stuvwxyz

1234567890

Park Avenue

ABCDEFGHI
JKLMNOPQR
STUVWXYZ
&

abcdefghijklmnopqrstuvwxyz

1234567890

Piranesi Bold Italic

ABCDEFGHIJ

KLMNOPQ

RSTUVWXYZ

&

abcdefghijklmnopqrstuvwxyz

1234567890

Poppl Exquisit

ABCDEFG
HIJKLMN
OPQRSTUV
WXYZ

abcdefghijklmnop
qrstuvwxyz
12345 67890

Primadonna

ABCDEFG
HIJKLMNO
PQRSTUV
WXYZ

abcdefghijklmnop
qrstuvwxyz

1234567890

Raleigh Cursive

ABCDEFGH
IJKLMcNOPQ
RSTUVW
XYZ
&

abcdefghijklmnopqrstuvwxyz

1234567890

Raleigh Initials

A B C D

E F G H I

J K L M N

O P Q R S

T U V W X

Y Z

Repro Script

ABCDEFGH9

9KLMNOPQRS

TUVWXYZ

abcdefghijklmnop
qrstuvwxyz

1234567890

Romany

ΑΑBCDEFGHIJ
KLMNOPQ
RSTUVWXYZ

abcdefghijklmnop
qrstuvwxyz

& 1234567890

Rondo

ABCDEFG
HIJJJKLM
NOPQRSE
UVWXYZ

&

abcdefghijklmnopqrstu

vwxyze n o r t

1234567890

Round Script

A B C D E F G H
I J K L M N N
O P Q R S T U
V W X Y Z

abcdefghijklmno
pqrstuvwxyz

Roundhand

ABCDEFGHI
JKLMNOPQR
STUVWXYZ
&

abcdefghijklmnopqrstuvwxyz

1234567890

Saver

A B C D E F G

H I J K L M

N O P Q R S T

U V W X Y Z

{ abcdefg
hijklmn
opqrstu
vwxyz! }

Snell Roundhand

A B C D E F G H I

J K L M N O P 2 R S T

U V W X Y Z &

a b c d e f g h i j k l m n o p

q r s t u v w x y z

1 2 3 4 5 6 7 8 9 0

Steelplate Script

A B C D E F G

H I J K L M

N O P Q R S T

U V W X Y Z

&

a b c d e f g h i j k l

m n o p q r s t u v w x

y z

1 2 3 4 5 6 7 8 9 0

Stradivarius

ABCDEFGH
IJKLMN
OPQRSTUV
WXYZ

abcdefghijklmnopqrstuvwxyz

&1234567890

Sylphide

A B C D E F G
H I J K L M N
O P Q R S T U
V W X Y Z

a b c d e f g h i j k l m n o

p q r s t u v w x y z

1 2 3 4 5 · 6 7 8 9 0

Thompson Quillscript

A B C D E F G

H I J K L M N O P

Q R S T U V W

X Y Z

&

abcdefghijklmnopqrstuvwxyz

1234567890

A F H I K L M V W

Trafton

ABCDEFG

HIJKLMNOP

QRSTUV

WXYZ

&

abcdefghijklmnopqrstuvwxyz

1234567890

Troubador Light

A B C D E F G
H I J K L M N
O P Q R S T T
U V W X Y Z

abcdeefghijklmnn
opqrstuvwxyz

1234567890

Typo Script Extended

A B C D E F G H I

J K L M N O P Q R

S T U V W X Y Z

&

abcdefghijklmnop

qrstuvwxyz

1234567890

Typo Shaded

ABCDEFGH

IJKLMNOPQ

RSTUVW

XYZ

&

abcdefghijklmnopq

rstuvwxyz

TypoUpright

ABCDEFGHI
JKLMNOPQR
STUVWXYZ

abcdefghijklmnop
qrstuvwxyz
&
1234567890

University Script

A A B C D E F G

H I J K L M N

O P Q R S T U

V W X Y Z Mr. Mrs

Ft Th Wh Co. Co. & $

a b c d e f g h i j k

l m n o p q r s t u v

w x y z

1 2 3 4 5 6 7 8 9 0

Vanessa

ABCDEFGHI
JKLMNOPQRS
TUVWXYZ

abcdefghijklmnopqrstuvwxyz

1234567890

Variante Initials

ABC
DEFGHI
JKLMNOPQ
RSTUVW
XYZ

Vertical Script

A B C D E F G

H I J K L M N

O P Q Q R S T U

V W X Y Z

a b c d e f g h i j k l m n

o p q r r s t u v

w x y z z

1 2 3 4 5 6 7 8 9 0

Virginia Antique

ABCDEFGHI
JKLMNOPQRS
TUVWXYZ

abcdefghijklmnopqrstuvwxyz

&

1234567890

Virtuoso Bold

A B C D E F G H

I J K L M

N O P Q R S T I U

V W X Y Z

a b c d d e e f g g h i j k l m n o p q

r r s t u v v x x y z z

J

1 2 3 4 5 6 7 8 9 0

Vivaldi

A B C D E F G H

I J K L M N O P Q

R S T U V W X

Y Z & H M W

abcdefghijklmnopqrstuvwx

yz dghz 1234567890

Youthline

A B C D E F G

H I J K L M N O

P Q R S T U V

W X Y Z

a b c d e f g h i j k l m n o p q
r s t u v w x y z

&

1 2 3 4 5 6 7 8 9 0

Zenith

A B C D E F G
H I J K L M N
O P Q R S T U
V W X Y Z
&

a b c d e f g h i j k l m n o p
q r s t u v w x y z
1 2 3 4 5 6 7 8 9 0

Zephyr

A B C D E F G H I

J K L M N O P

Q R S T U V

W X Y Z

a b c d e f g h i j k l m n o p q r s t u v w

x y z 1 2 3 4 5 6 7 8 9 0

Zipper Extended

ABCDEFGH
IJKLMN
OPQRSTU
VWXYZ&

abcdefghijklmnop
qrstuvwxyz

12345 67890

Zoom Script

A B C D E F G H

I J K L M N O P Q

R S T U V W X Y Z

&

a b c d e f g h i j k l m n o p

q r s t u v w x y z

1 2 3 4 5 6 7 8 9 0